【 概　述 】

中国山水画不同于西洋风景画，有一套古人"外师造化，中得心源"所总结出来的表现方法。因此，学习中国山水画要从临摹古代经典名作入手，掌握其特殊的技法和构图，才能打好基础，从而登堂入室，更臻其妙。学会成功地临摹一幅古典山水画，不仅技法能得到提高，也可以张挂起来欣赏，使自己有成就感。

然而，如何入手临摹古代山水画，对初学者而言的确难度不小。究其原因，皆由于不明其技法和作画的先后顺序，乃有无从下手之叹。为此，这套《仿古山水画技法丛书》将古代山水画名家的经典名作进行解析，从树木、山石、云水三个角度来介绍其技法特点，由简入繁、由浅入深，让读者从一树一石的起手式，过渡到整幅作品的分步骤临摹，最终能完整地画出一幅古色古香的山水画，从而享受艺术带来的乐趣。

明代山水画以继承宋元山水画传统为主，但也有一些画家有其独到之处。沈周早年学王蒙笔法甚密，风格细秀，中年后用笔坚实豪放，沉着浑厚；唐寅宗法李唐、刘松年，融会南北画派，擅长用小斧劈皴，笔墨细秀，布局疏朗，风格秀逸清俊；蓝瑛擅长用乱柴皴、荷叶皴，作品落笔秀润，含蓄隽雅。

黄民杰 福建省美术家协会会员，福州绿榕画院副院长，福州大学校园文化建设艺术顾问，福建省老年大学山水画教师，教授级学者，出版有20多种著述。自少年时代起拜名师学习中国书画，研习40余年。擅长传统山水画，画风古雅细腻，诗意盎然。2012年在重庆出版社出版《梅兰竹菊题画典故》。2014年在福州东方书画社举办《溪山幽趣——黄民杰扇面山水画展》。

目 录

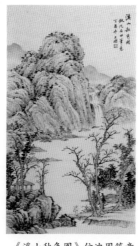
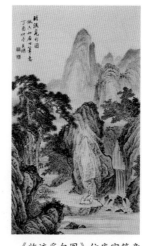
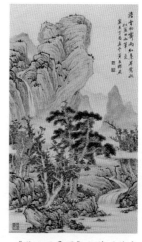

《溪山秋色图》仿沈周笔意　　《临流觅句图》仿唐寅笔意　　《秋日雨霁图》仿蓝瑛笔意

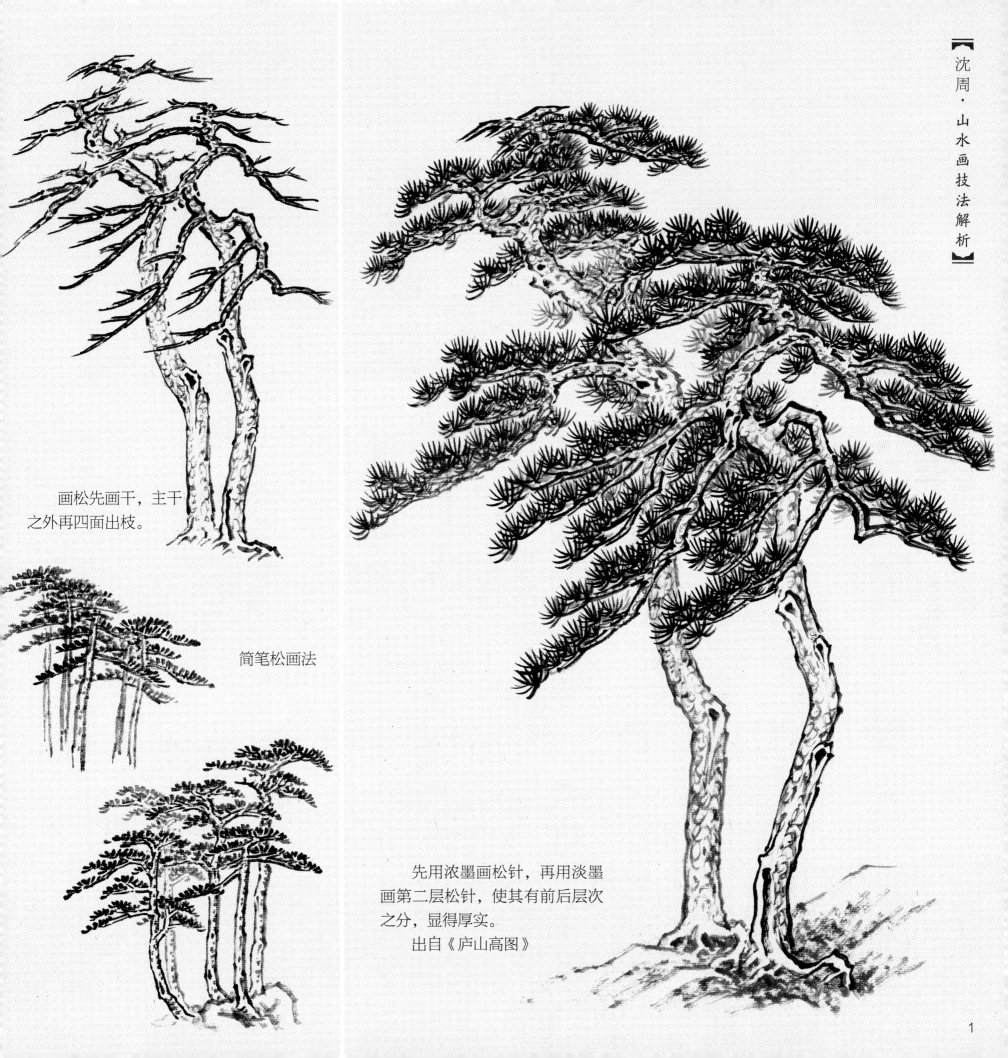

画松先画干，主干之外再四面出枝。

简笔松画法

先用浓墨画松针，再用淡墨画第二层松针，使其有前后层次之分，显得厚实。

出自《庐山高图》

1

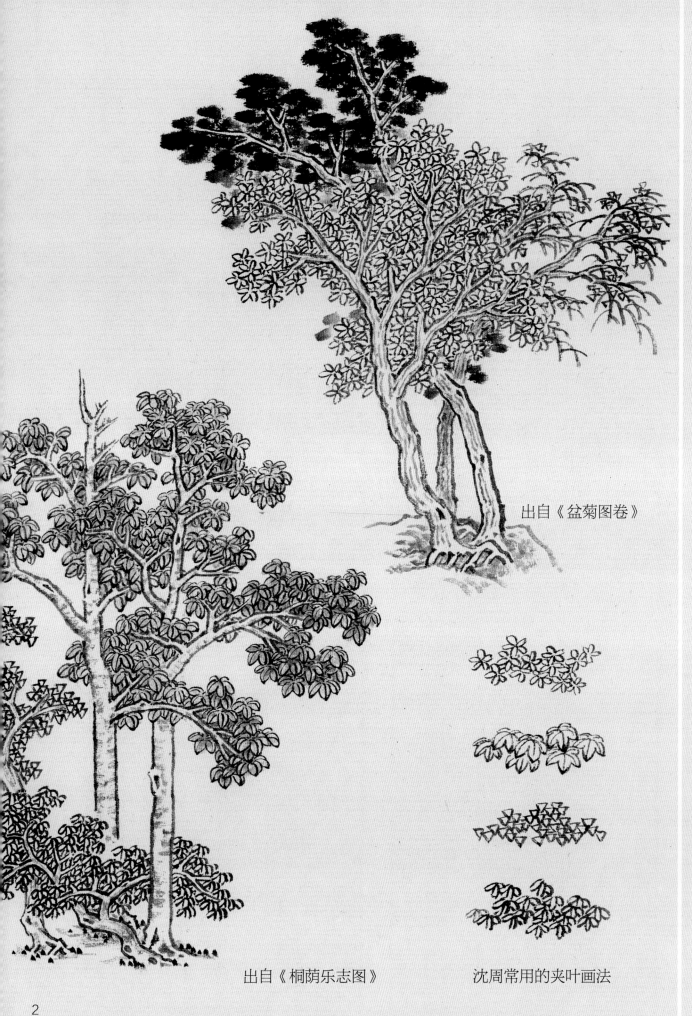

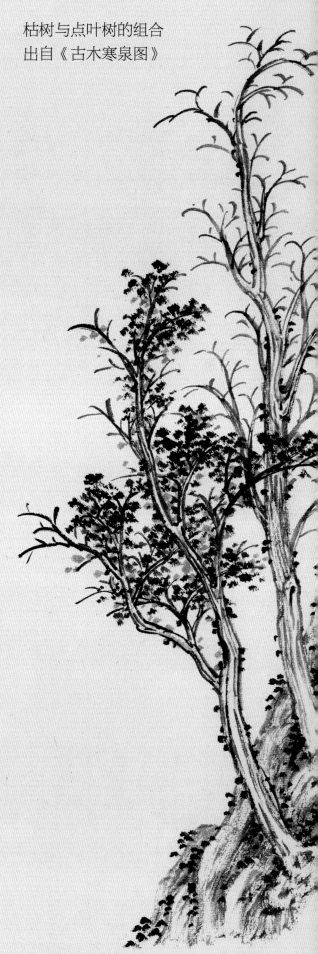

枯树与点叶树的组合
出自《古木寒泉图》

出自《盆菊图卷》

出自《桐荫乐志图》

沈周常用的夹叶画法

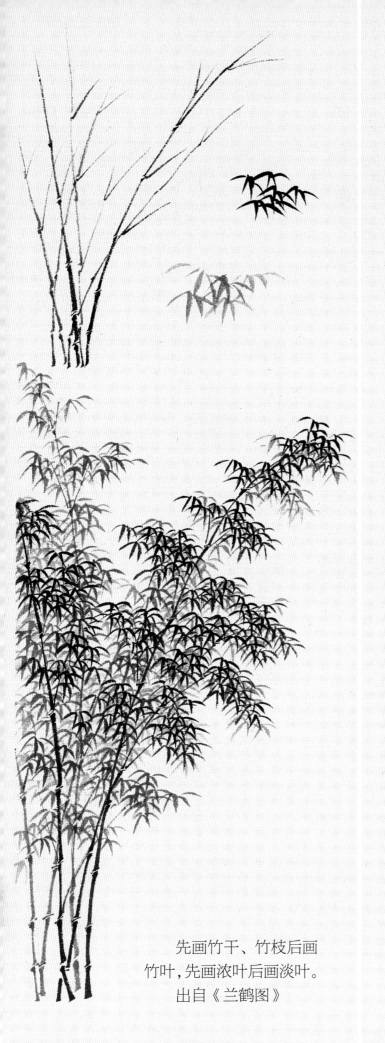

先画竹干、竹枝后画
竹叶, 先画浓叶后画淡叶。
出自《兰鹤图》

画柳先画主干再画小枝, 最
后用小号笔写出柳条。
出自《东庄图册》

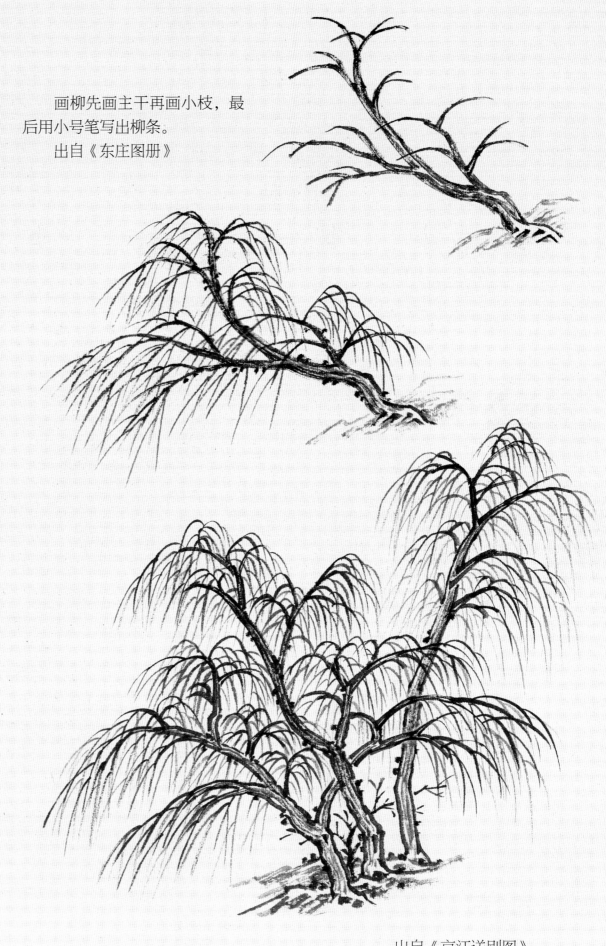

出自《京江送别图》

3

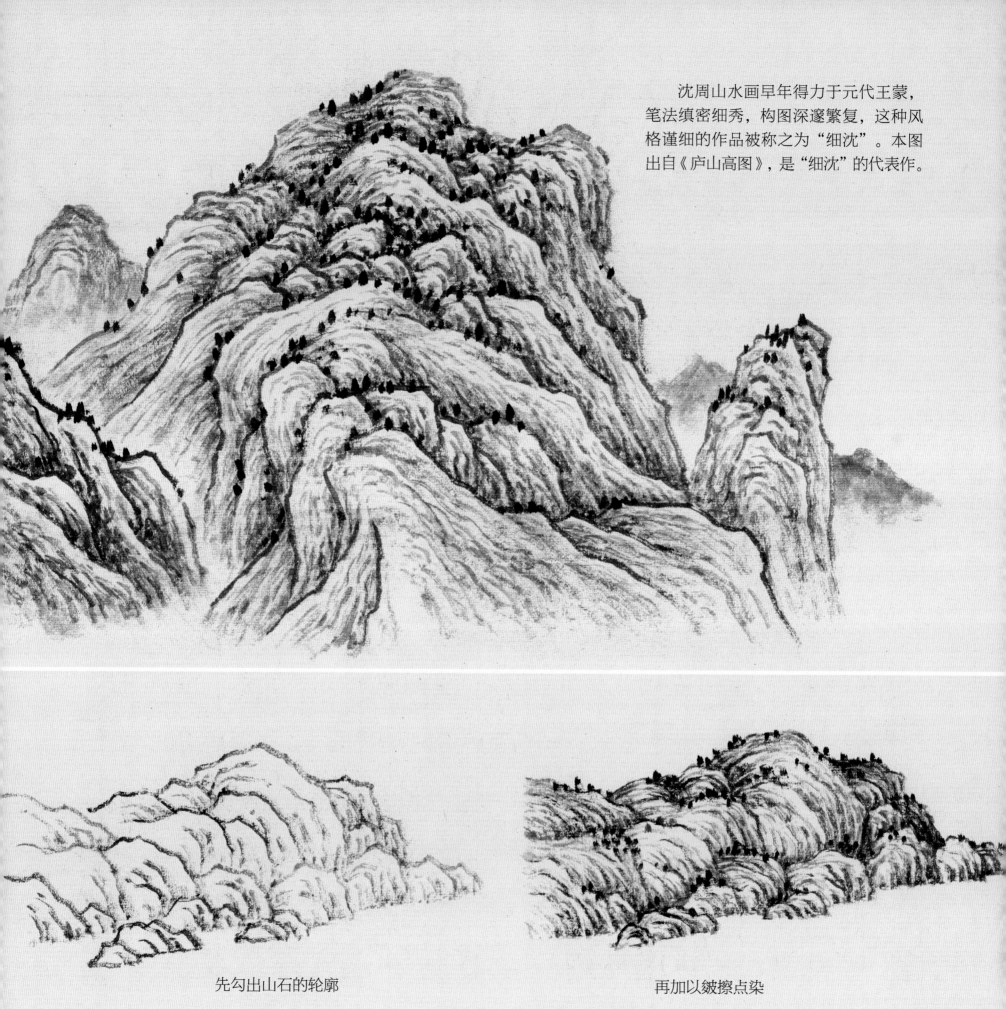

沈周山水画早年得力于元代王蒙，笔法缜密细秀，构图深邃繁复，这种风格谨细的作品被称之为"细沈"。本图出自《庐山高图》，是"细沈"的代表作。

先勾出山石的轮廓

再加以皴擦点染

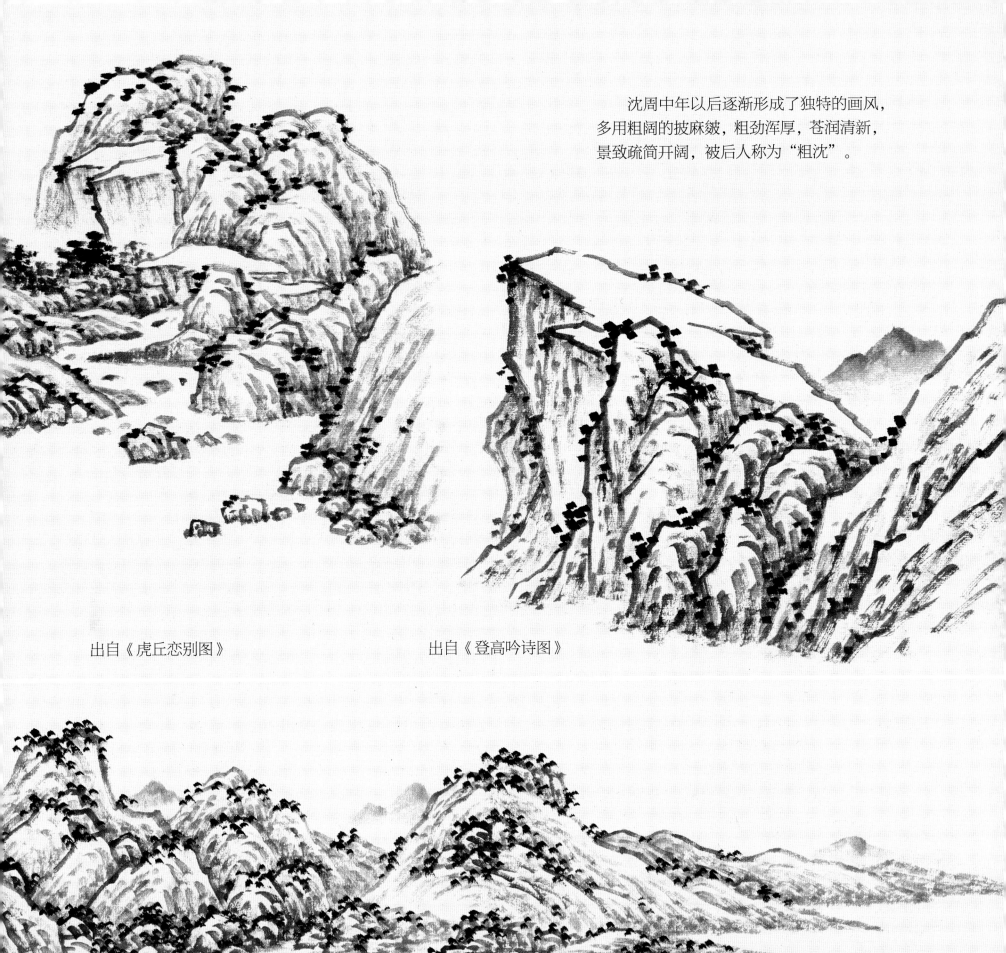

沈周中年以后逐渐形成了独特的画风，
多用粗阔的披麻皴，粗劲浑厚，苍润清新，
景致疏简开阔，被后人称为"粗沈"。

出自《虎丘恋别图》

出自《登高吟诗图》

出自《京江送别图》

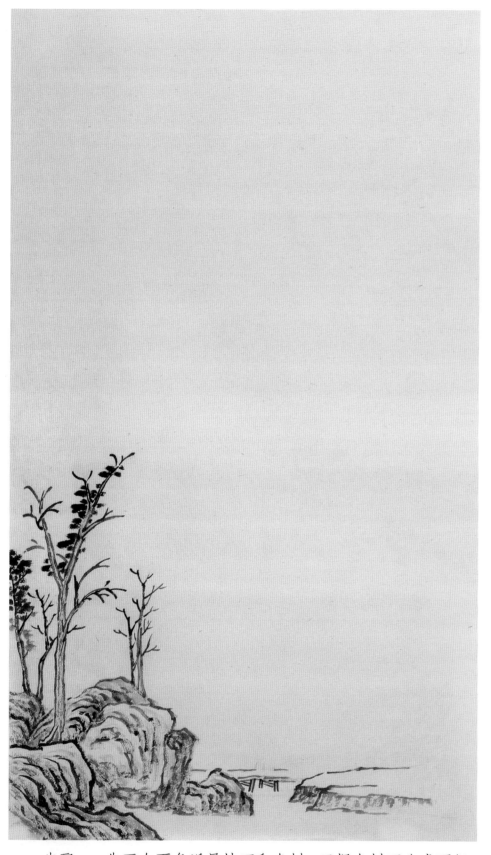

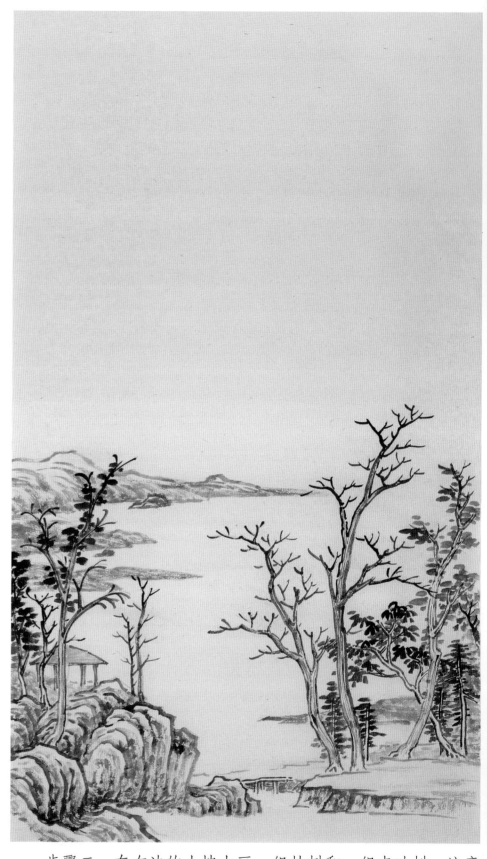

步骤一：先画左下角近景坡石和杂树。五棵杂树可分成两组，注意前后穿插和高低错落。画坡石也要讲究前后关系，再画右边的平坡，用小桥与左边的山石相连。

步骤二：在右边的土坡上画一组枯树和一组点叶树，注意穿插和使用不同的点叶法，枯树下画小棵的点叶树。左侧坡石上画一亭子。接着画中景的土坡。

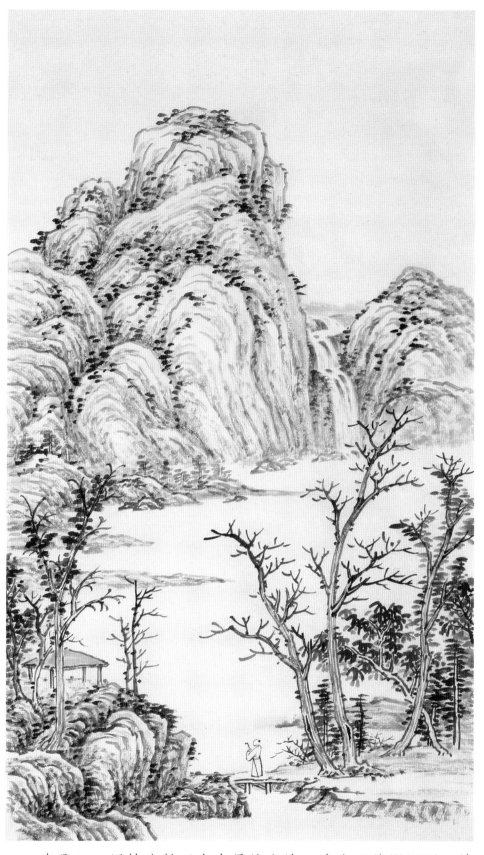

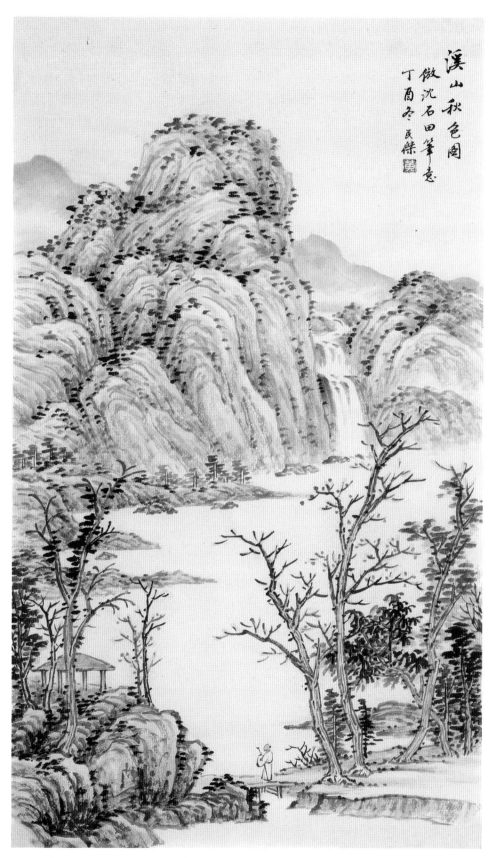

步骤三：用披麻皴画出中景的主峰，染山石的阴阳面，并点苔，使其厚重。画出右侧的山峦，与主峰之间相隔一个小瀑布，瀑布由远及近层层下落。近景画一个携杖过桥的高士。

步骤四：用淡赭石染树干、近景的土坡和山石，再染中景山峰的坡脚处。待干后用淡花青墨调藤黄染山石的上半部分，干后峰顶染少许淡花青。枯树用浓赭石点叶，淡花青写远山。

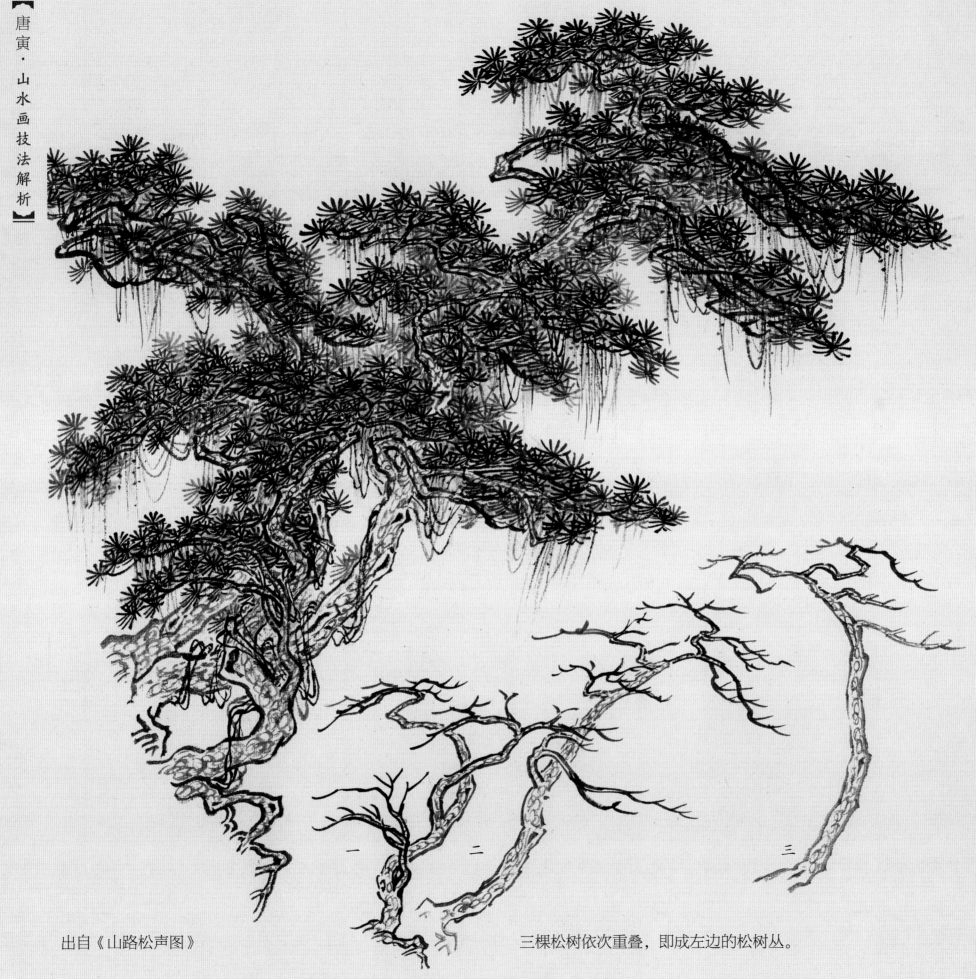

出自《山路松声图》

三棵松树依次重叠，即成左边的松树丛。

一　二　三

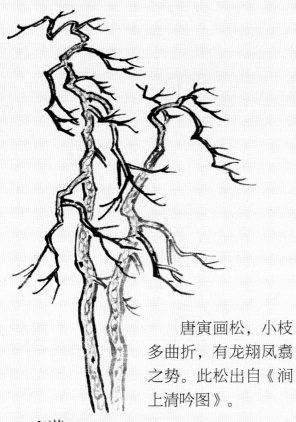

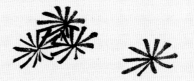

这是《山路松声图》中近
景松树的松针，状如车轮辐条
聚向车轴，故曰"车轮松"。
每一单元的松针皆由外向内交
于一点，用笔外粗内细，外实
内虚，不宜过密。

下图松针画法

唐寅画松，小枝
多曲折，有龙翔凤翥
之势。此松出自《涧
上清吟图》。

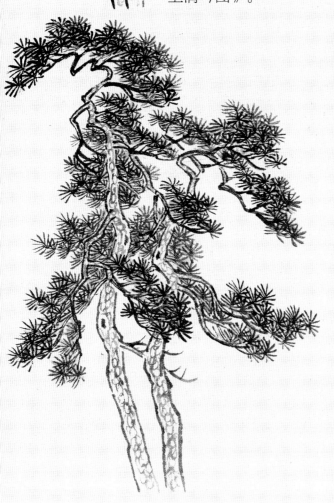

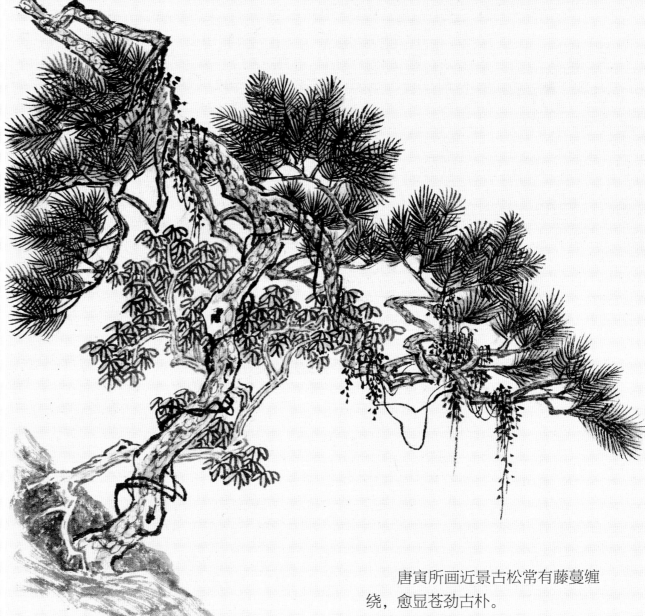

唐寅所画近景古松常有藤蔓缠
绕，愈显苍劲古朴。
出自《葑田行犊图》

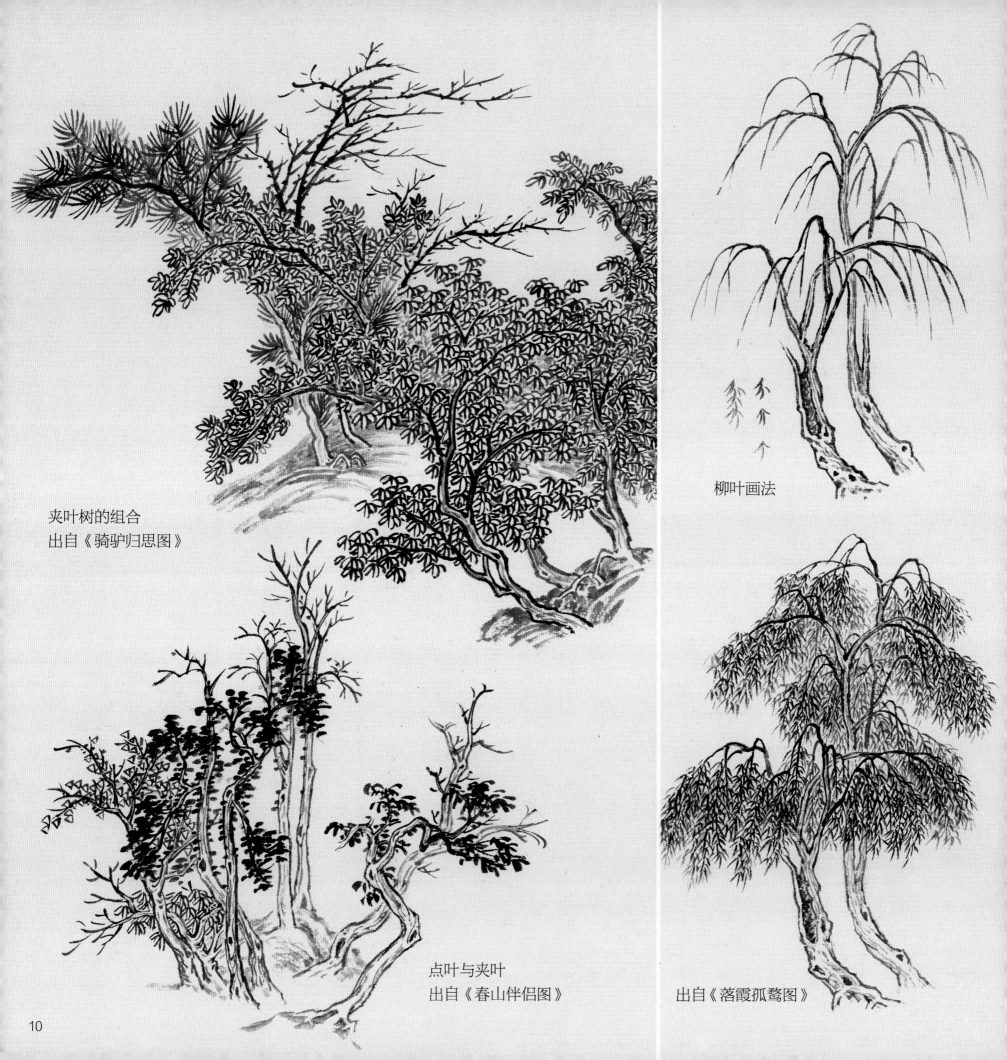

夹叶树的组合
出自《骑驴归思图》

柳叶画法

点叶与夹叶
出自《春山伴侣图》

出自《落霞孤鹜图》

先以中锋勾出山石轮廓

《春山伴侣图》中的山体和山顶，均用披麻皴，线条柔韧而疏松，干淡而简练，有浓郁的文人气息。

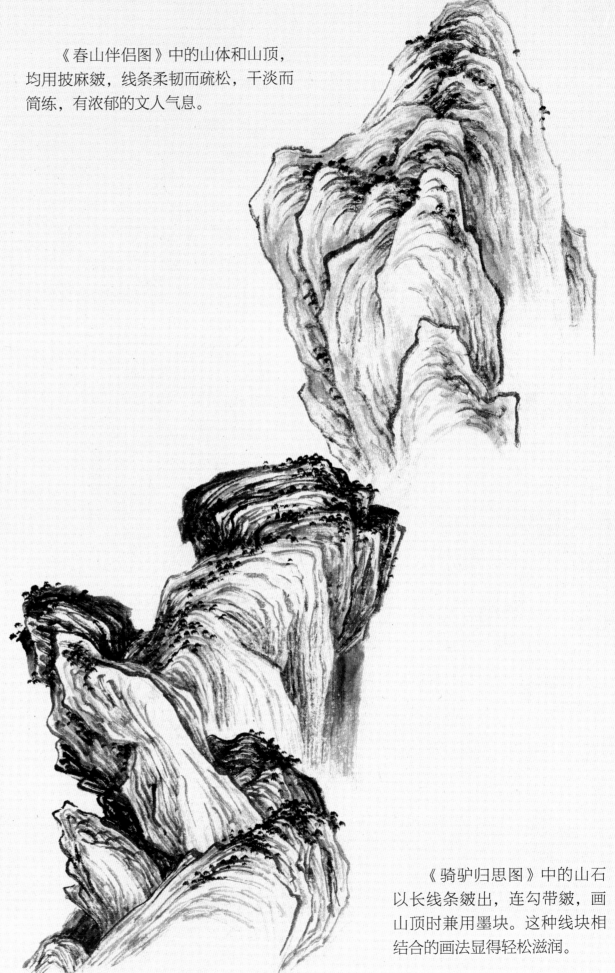

再以小斧劈皴画出山石的结构，最后用淡墨略染。

出自《涧上清吟图》

《骑驴归思图》中的山石以长线条皴出，连勾带皴，画山顶时兼用墨块。这种线块相结合的画法显得轻松滋润。

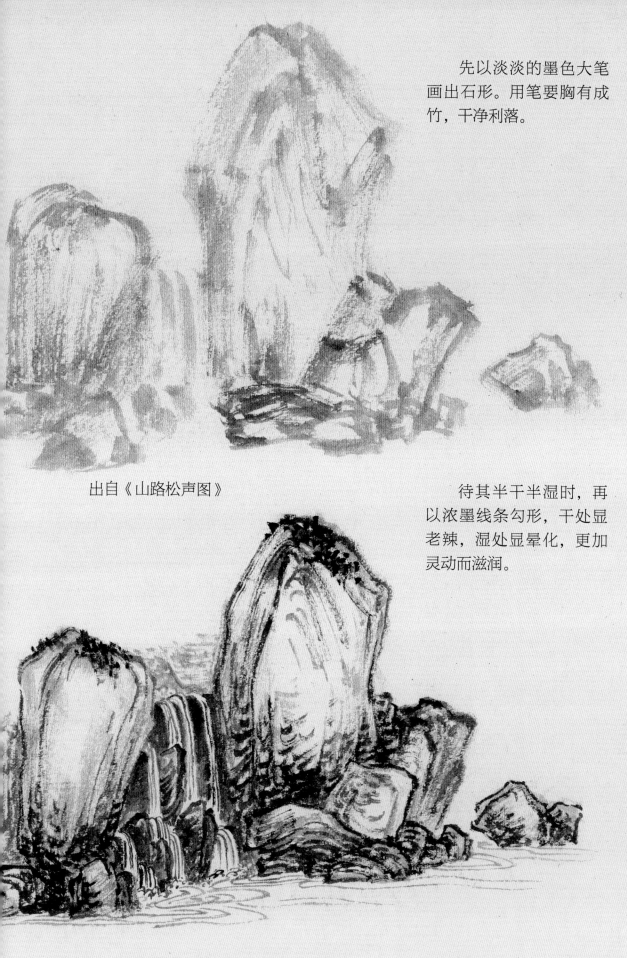

先以淡淡的墨色大笔画出石形。用笔要胸有成竹，干净利落。

《山路松声图》中的瀑布，从高处层层落下，增加了画面的纵深感。

出自《山路松声图》

待其半干半湿时，再以浓墨线条勾形，干处显老辣，湿处显晕化，更加灵动而滋润。

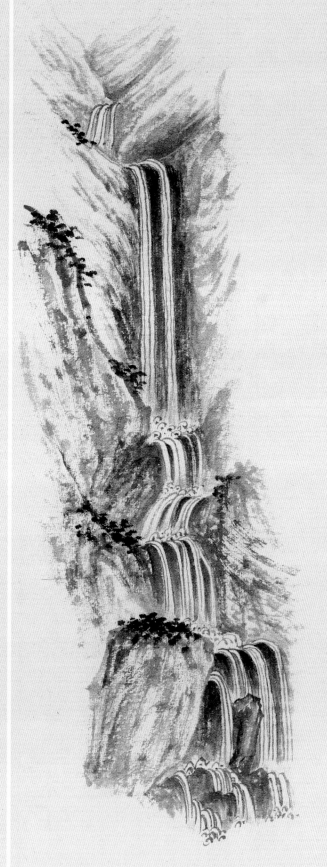

中锋勾写水口，用笔细劲流动。墨染两旁山石，以衬托泉水。

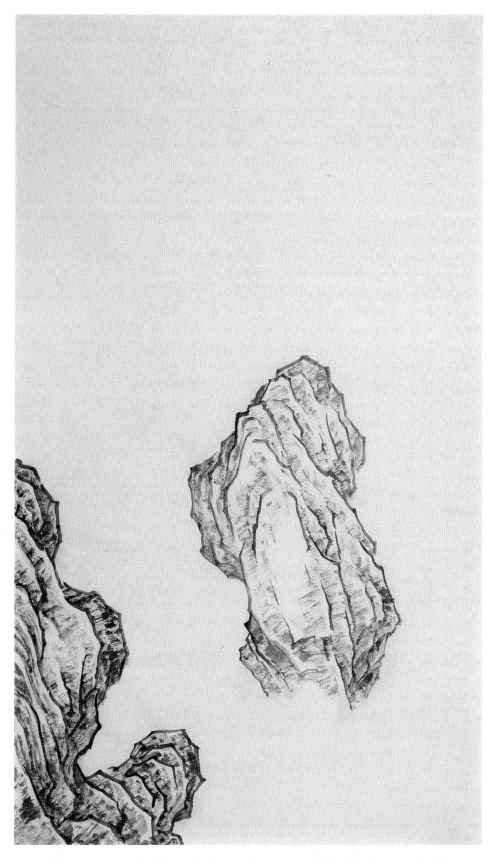

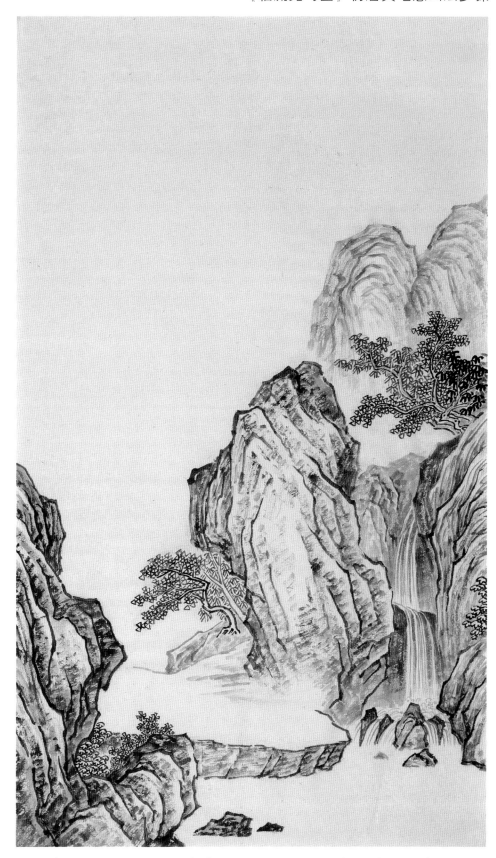

步骤一：画出左下方的近景山石，先勾勒出山石轮廓，再用小斧劈皴干净利落地皴擦山石，干后用淡墨渲染暗部，使其厚重。中景的巨石也用同样方法画出，注意底部留白。

步骤二：近景山石和中景巨石之间用平台相连，注意留出点景人物的位置。画出右边的山石，与巨石之间以瀑布和水口相连，并在山石上添画杂树。接着，画出右后方的小山头。

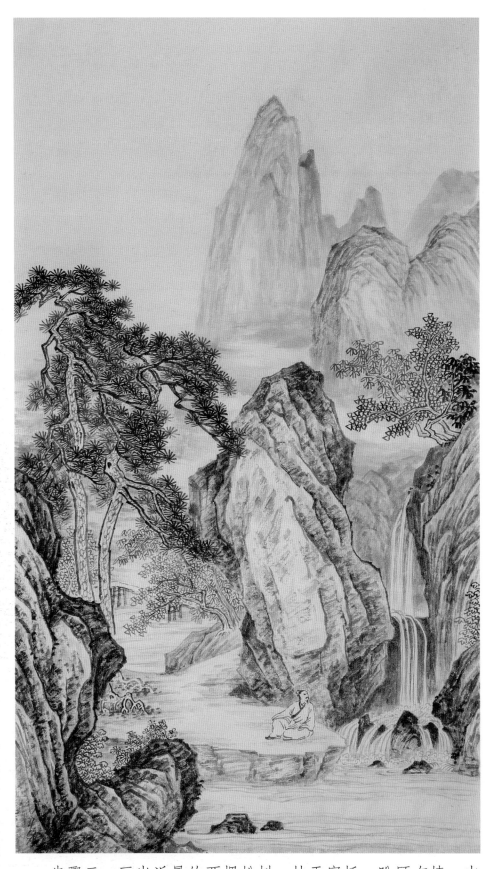

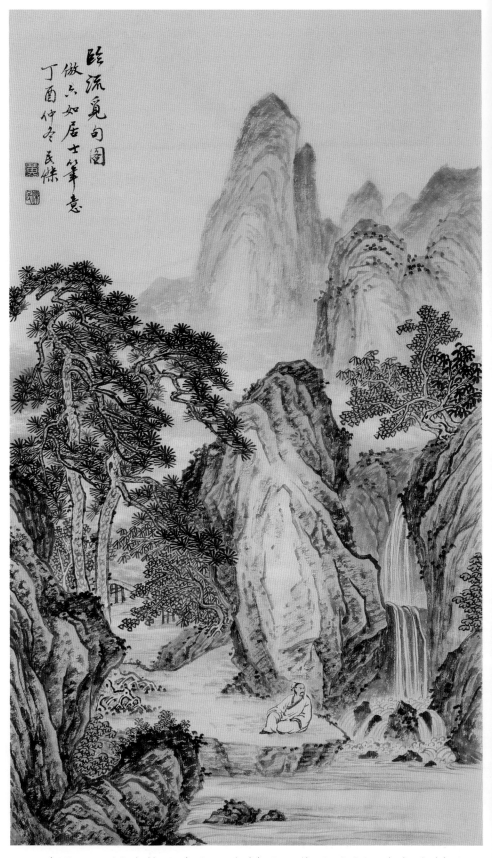

步骤三：画出近景的两棵松树，枝干穿插，盼顾有情。中景的树后隐隐约约有座小桥，将道路引向远方。在近景平台上画一高士正在盘坐观瀑，用淡墨画出远景的山头。

步骤四：用淡赭石染山石和树干，待干后山石上部和树干可适当再染一遍。干后用淡花青加墨染松针和树叶，夹叶用浓赭石点。淡花青加墨染水口、瀑布和山石暗部、远山，最后用淡花青写远山。

蓝瑛画松主干粗壮，分枝较短，松枝曲折也不多。不像唐寅画松，枝长而多盘旋。

扇形松针

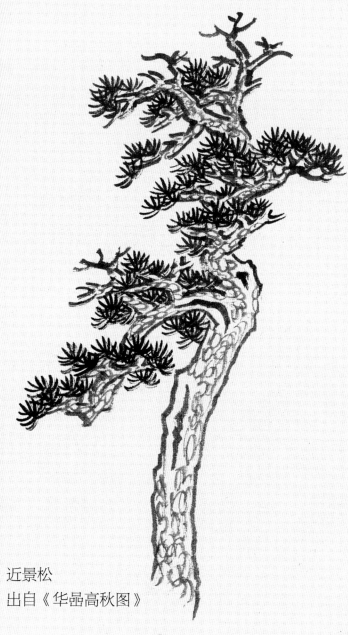

近景松
出自《华嵒高秋图》

远景松

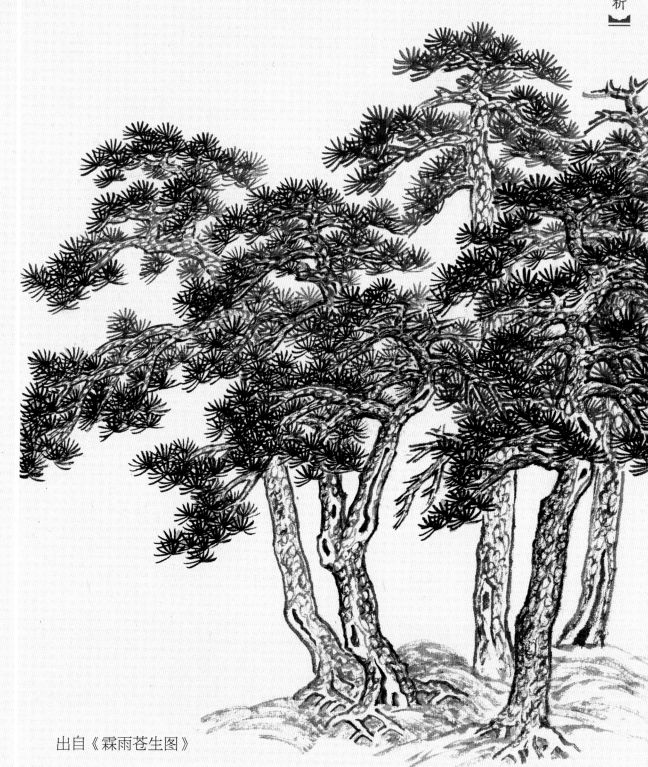

出自《霖雨苍生图》

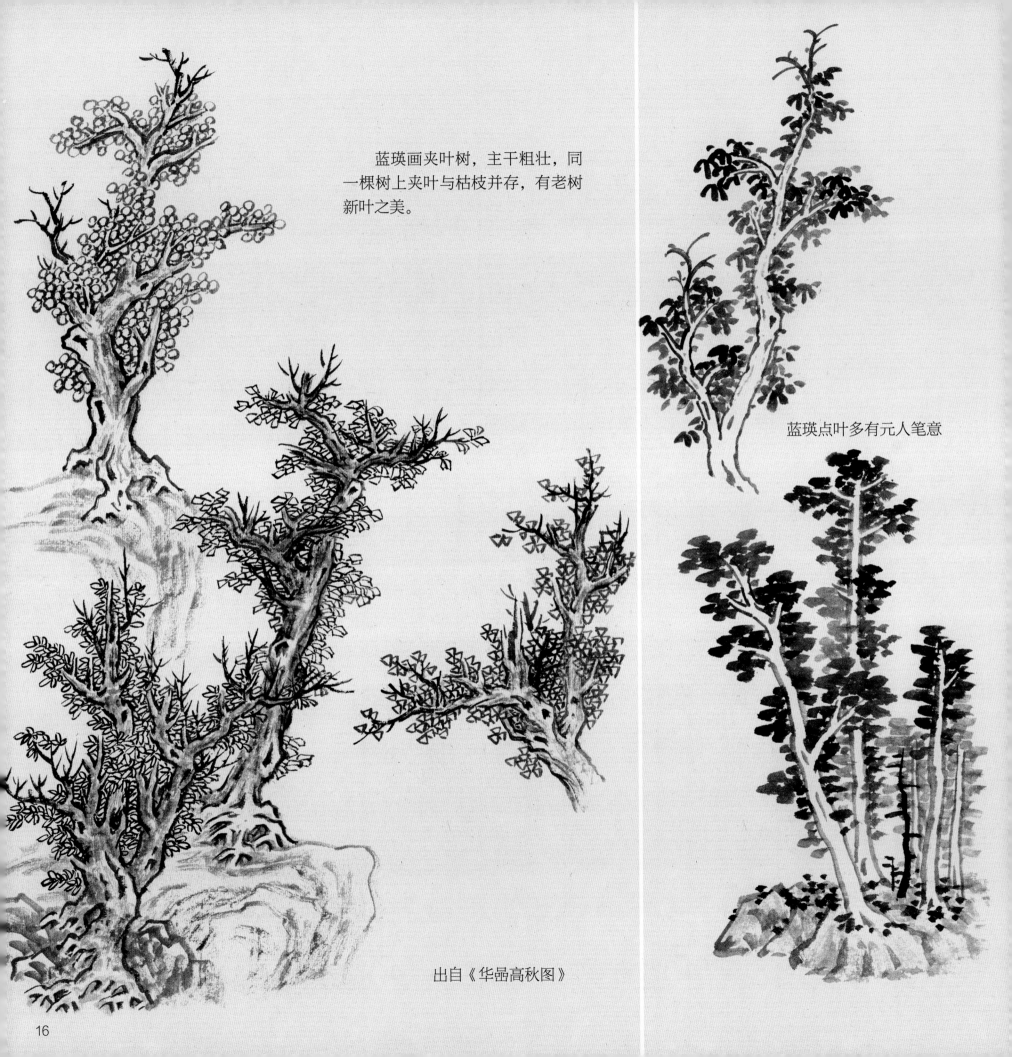

蓝瑛画夹叶树，主干粗壮，同一棵树上夹叶与枯枝并存，有老树新叶之美。

蓝瑛点叶多有元人笔意

出自《华嵒高秋图》

蓝瑛常用荷叶皴来表现山石。荷叶皴是披麻皴的变体，因皴法如荷叶的叶脉故名，常与披麻皴并用。

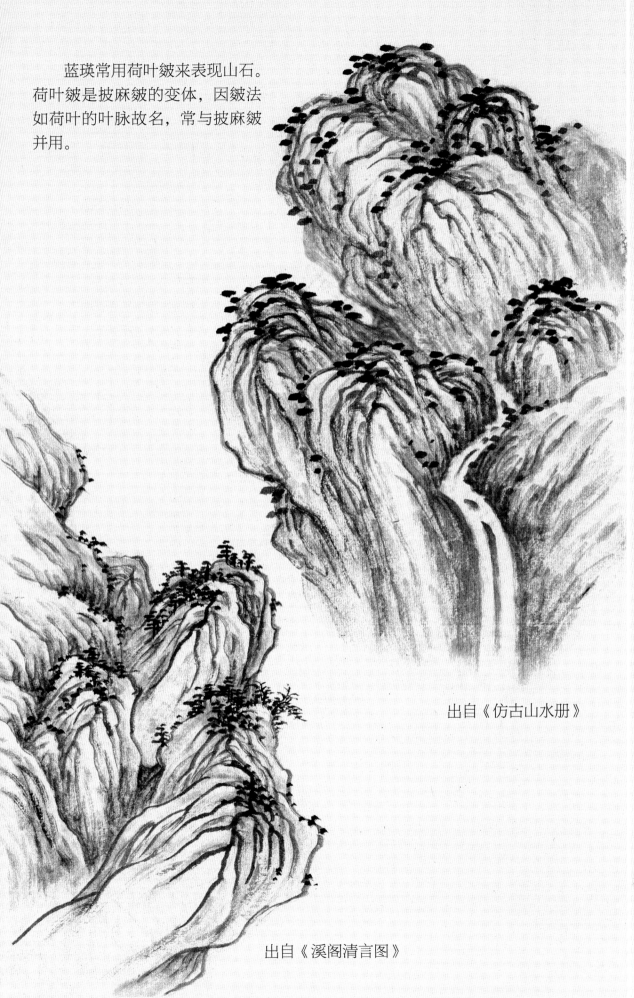

出自《仿古山水册》

出自《溪阁清言图》

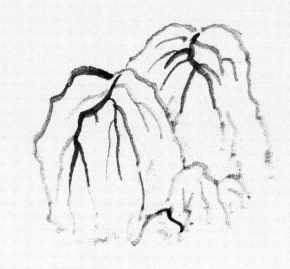

中锋勾皴山石

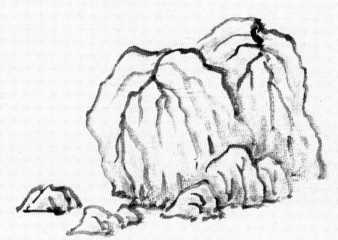

逐渐勾皴加重

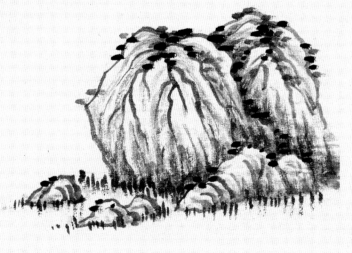

暗部加深并点染

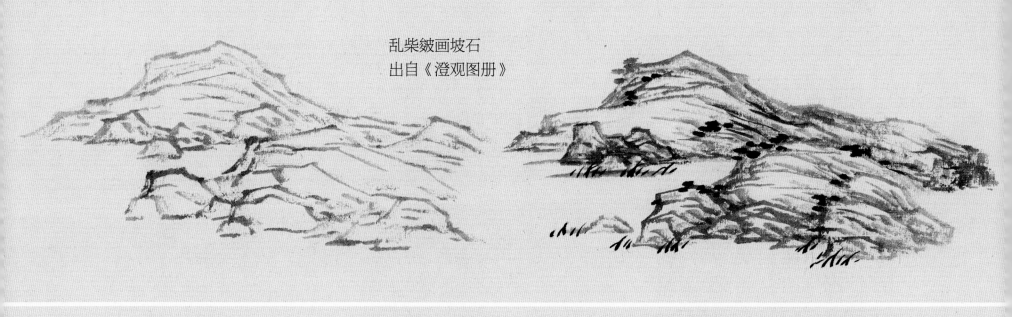

乱柴皴画坡石
出自《澄观图册》

蓝瑛也擅长使用乱柴皴，线条较直，如乱柴重叠。其实也是根据山石的结构来皴的。似乱非乱，有其规律。暗部多皴，明处少皴。

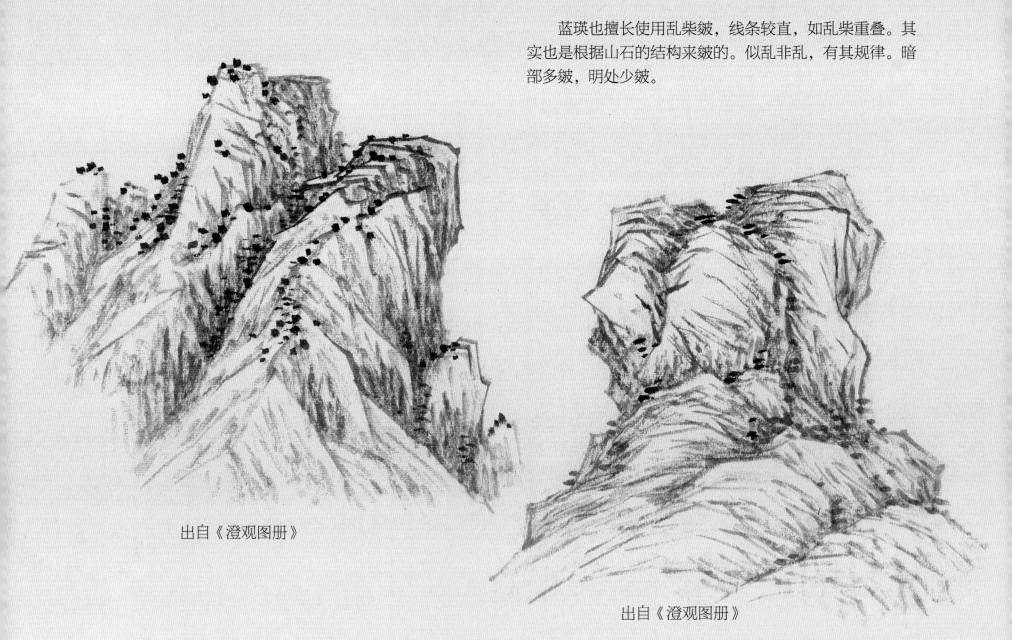

出自《澄观图册》

出自《澄观图册》

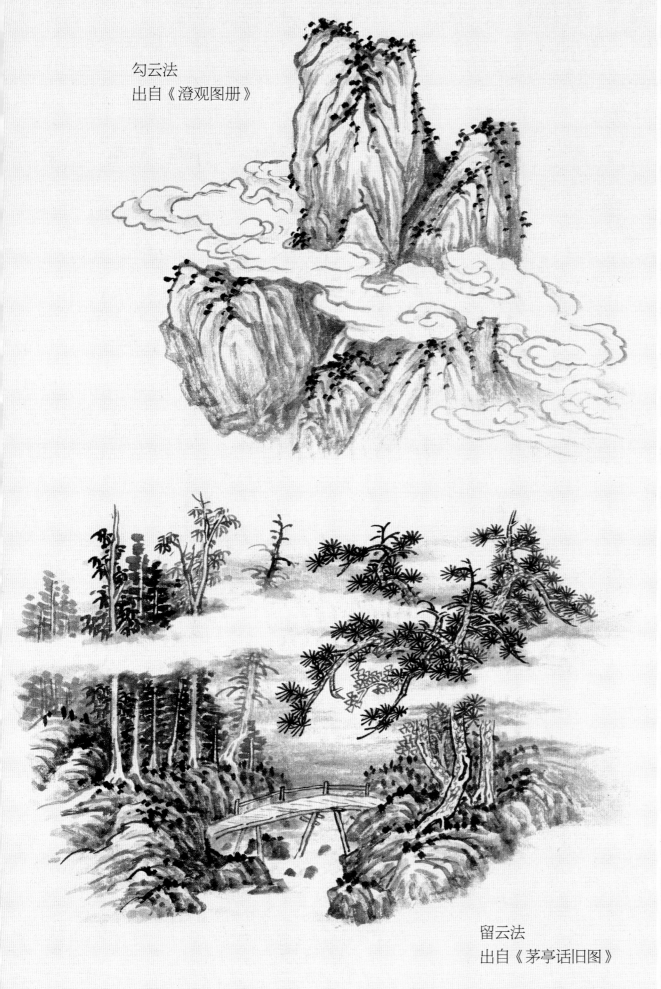

勾云法
出自《澄观图册》

留云法
出自《茅亭话旧图》

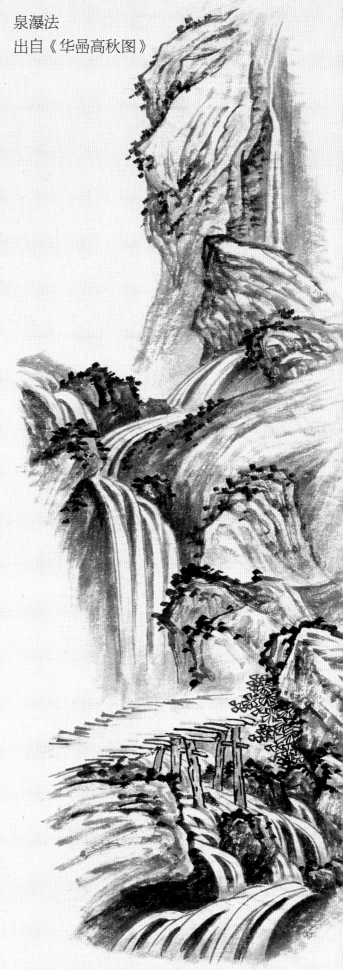

泉瀑法
出自《华嵒高秋图》

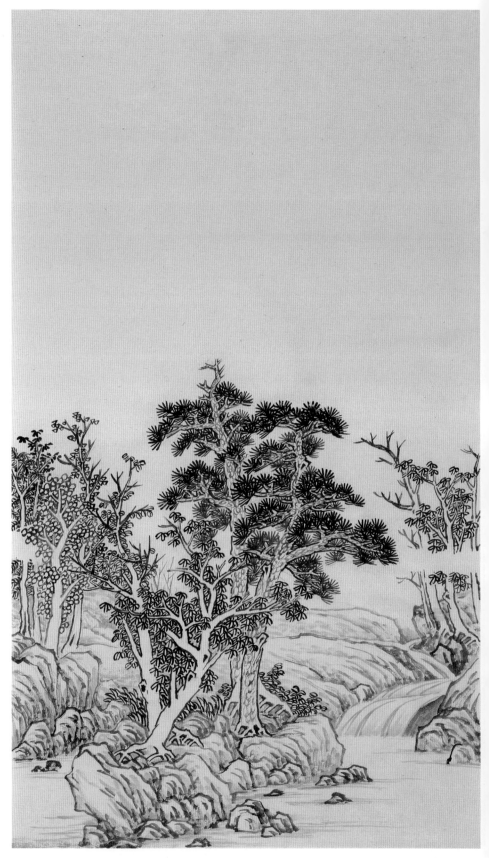

步骤一：画近景左下方山石，在山石上画出两棵杂树，注意前后穿插。然后再画左后方的山石和杂树，由于距离稍远，这几棵杂树比前面两棵稍小，并留有云气的位置。

步骤二：继续画近景的山石，并画出两棵松树和松树后的土坡。接着画右侧的山石和杂树，留出云气的位置。勾画出由远及近、层层落下的溪流。

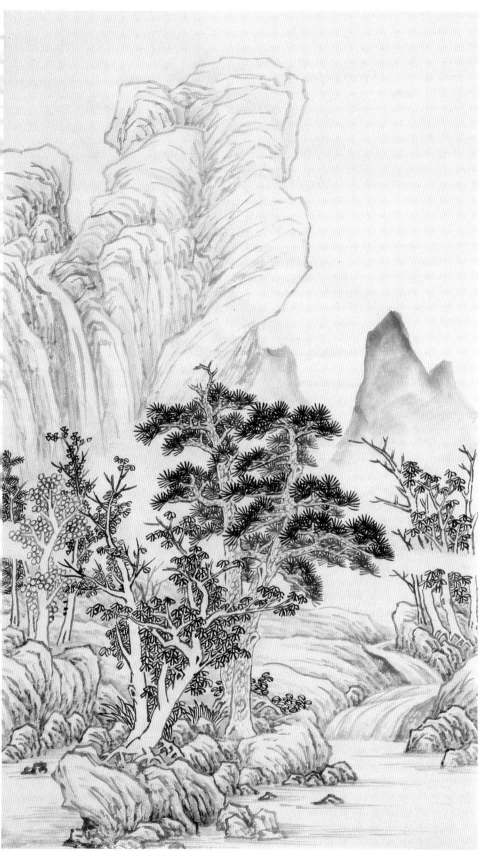

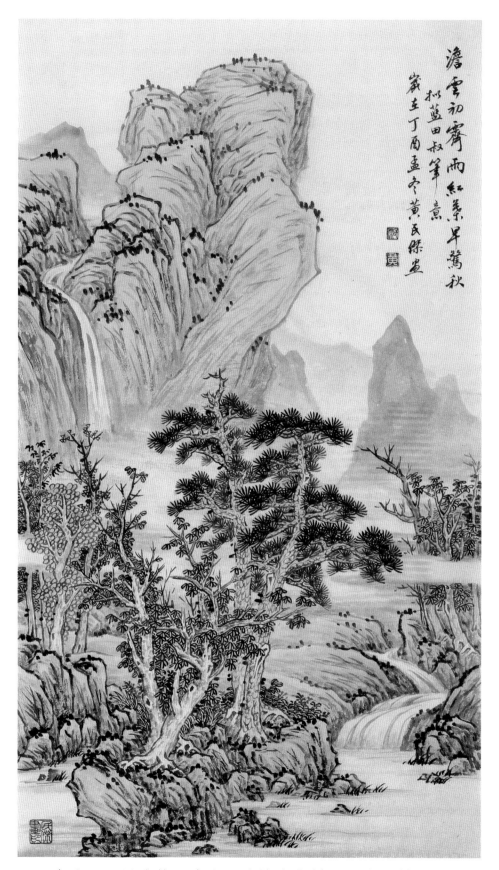

步骤三：勾勒出主峰和左方的山石，之间以瀑布相连。注意山石的前后、大小关系，山脚渐渐虚化，似有云气。用淡墨画出远山。

步骤四：用淡赭石染山石的坡脚和树干，夹叶树的树干可留白。用淡花青加藤黄染山石的上半部分，干后用淡三绿统染。夹叶树可用浓赭石点染，用淡花青加墨染松针、树叶、云水，写远山。山石和山峰的顶部也可用淡花青染之。

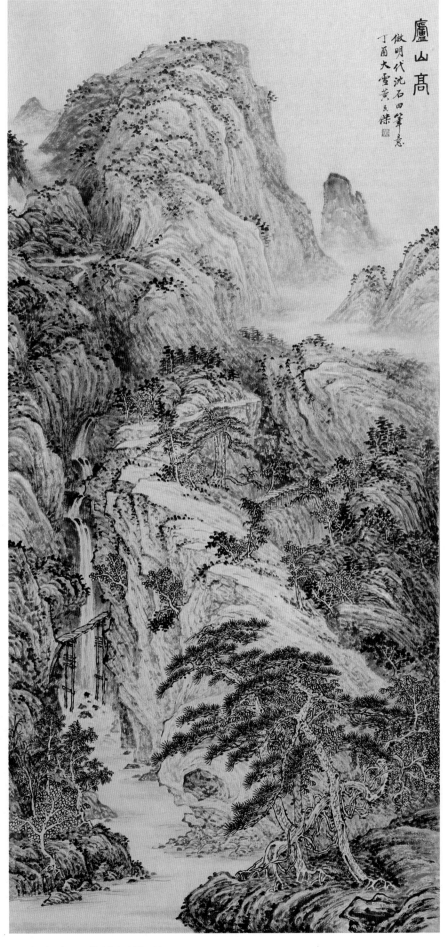

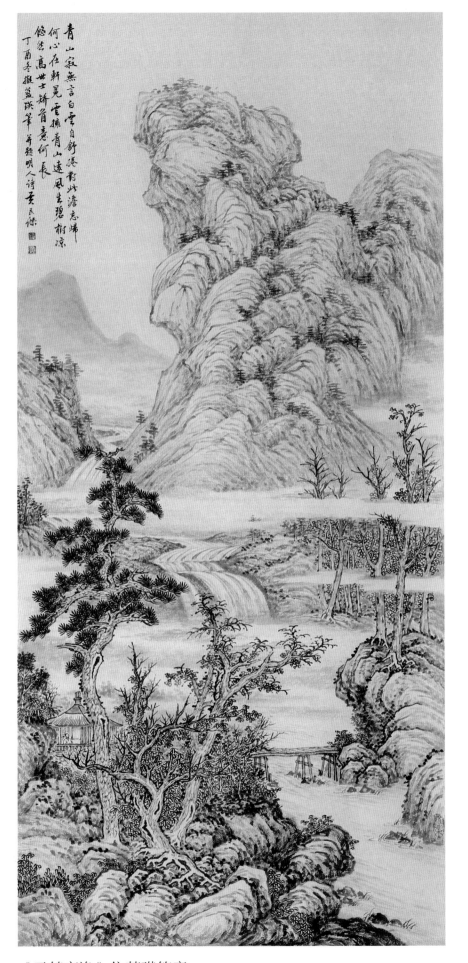

《庐山高》仿沈周笔意

《云鹤高逸》仿蓝瑛笔意